U0102011

東魏西魏墓誌精粹

姬静墓誌　明賛墓誌　和照墓誌

堯奮墓誌　□獨生墓誌　呂盛墓誌

劉静憐墓誌　杜樻墓誌

上海書畫出版社

圖書在版編目（CIP）數據

東魏西魏墓誌精粹：姬靜墓誌、明賨墓誌、和照墓誌、
堯奮墓誌、□獨生墓誌、呂盛墓誌、劉靜憐墓誌、杜橫
墓誌 / 上海書畫出版社編 . -- 上海：上海書畫出版
社，2022.1
（北朝墓誌精粹）

ISBN 978-7-5479-2778-6

Ⅰ．①東… Ⅱ．①上… Ⅲ．①楷書－碑帖－中國－東魏
②楷書－碑帖－中國－西魏 Ⅳ．①J292.23

中國版本圖書館CIP數據核字（2021）第280793號

叢書資料提供

王　東　楊永剛　鄧澤浩　程迎昌
王新宇　吳立波　孟雙虎　楊新國
閻洪國　李慶偉

北朝墓誌精粹

東魏西魏墓誌精粹

姬靜墓誌　明賨墓誌　和照墓誌
堯奮墓誌　□獨生墓誌　呂盛墓誌
劉靜憐墓誌　杜橫墓誌

本社　編

責任編輯　馮　磊
審　讀　陳家紅
整體設計　簡　之
技術編輯　包賽明

出版發行　上海世紀出版集團
　　　　　🌀 上海书画出版社

地址　　　上海市閔行區號景路159弄A座4樓
郵政編碼　201101
網址　　　www.shshuhua.com
E-mail　　shcpph@163.com
製版　　　上海久段文化發展有限公司
印刷　　　浙江海虹彩色印務有限公司
經銷　　　各地新華書店
開本　　　787×1092mm　1/12
印張　　　8
版次　　　2022年3月第1版
　　　　　2022年3月第1次印刷
書號　　　ISBN 978-7-5479-2778-6
定價　　　五十五圓

若有印刷、裝訂質量問題，請與承印廠聯繫

前言

北朝時期的書跡，多賴石刻傳世，在中國書法史中佔有着極其重要的位置。由於極具特色，後世將這個時期的楷書統稱爲『魏碑體』。特別是北魏孝文帝遷都洛陽之後，留下了非常豐富的石刻文字，常見的有碑碣、墓誌、造像、摩崖、刻經等。在這數量龐大的『魏碑體』中，數量最多，保存相對最爲妥善的無疑當屬墓誌了。墓誌刊刻之石多材質精良，埋於地下亦少損壞，絶大多數字口如新刻成一般，最大程度保留了最初書刻時的原貌。

北朝時期的楷書與唐代的楷書有著非常大的不同，整體而言，字形多偏扁方，筆畫的起收處少了裝飾的成分，也多了一分質樸生澀的氣質。至清代中晚期，北朝石刻書法開始受到學者和書家的重視。至清末民國時，北朝墓誌的出土漸多，這時期出土的墓誌拓本流佈較廣，且有近百年來的出版傳播，其中不少書法精妙者成爲墓誌中的名品。而近數十年來所新出的北朝墓誌數量不遜之前，但傳拓較少，出版亦少，對於書法愛好者及學習者而言，相對較爲陌生。這些新出的墓誌以河南爲大宗，其他如山東、陝西、河北、山西等地亦有出土。其中有不少屬於精工佳製，也有一些相對略顯草率。自書法的角度來說，不少墓誌與清末至民國時期出土者書風極爲接近，另亦有不少屬於早期出土墓誌中所未見的書風，這些則大大豐富了北朝書法的風貌。

本次分册彙編的墓誌絶大多數爲近數十年來所出土，自一百多種北朝墓誌中精選而成。所收墓誌最早者爲《司馬金龍墓誌》，刻於北魏太和八年（四八四）十一月十六日。最晚者爲《崔宣默墓誌》，刻於北周大象元年（五七九）十月二十六日。共收北朝各時期墓誌七十品。其中北魏墓誌五十五品，東魏墓誌五品，西魏墓誌三品，北齊墓誌四品，北周墓誌三品。這些墓誌有的是各級博物館所藏，有的是私家所藏，除少數曾有原大出版之外，絶大多數的都是首次原大出版，亦有數件墓誌屬於首次面世。

由於收録的北魏墓誌數量相對最多，所以我們又以家族、地域或者風格進行分類。元氏墓誌輯爲兩册，楊氏墓誌輯爲一册，山東出土之墓誌輯爲一册。書法剛健者輯爲一册，奇崛者輯爲一册，清勁者輯爲一册，整飭者輯爲一册。東魏、西魏輯爲一册，北齊、北周輯爲一册。

所有選用的墓誌拓片均爲精拓原件拍攝，先爲墓誌整拓圖，次爲原大裁剪圖，有誌蓋者亦均如此（偶有略縮小者均標明縮小比例）。旨在爲書法愛好者及學習者提供更爲豐富的書法資料。對於書法學習者來說，原大字跡亦是學習的最好範本。

目録

姬靜墓誌 ○○一

明賮墓誌 ○一一

和照墓誌 ○二五

堯奮墓誌 ○三五

□犢生墓誌 ○四九

呂盛墓誌 ○五五

劉靜憐墓誌 ○六五

杜儹墓誌 ○八三

姫静墓誌

魏故使持節後將軍都督平州諸軍事平州刺史上蔡縣開國子姬

君墓誌銘

君諱靜字淵廣寧人也胄胤右源世肩寶歷文王受命猶有其限善

恵寧益其記者也賢德變易而益常龍氣不絕於令衰欽故以弱年

加之以冠歲峻内恭篤焉孝之禮外有冲深之謝正光之末貴儁

稟居端崑顧若冰谷孝昌之季北境絃綸秩累趙普晉詮解褐

奉朝請宿憤奉公卿簡鉫晉陽受奏闔外孝訪勣士撼崔萬豎

火天柱介朱榮簡鉫將軍步兵校尉上蘂縣開國子昂除達州兩薫礭驗皆實文能靜君識譏知

變良智有宜依充將軍之功兇也騭刀之次美間玄剗之基指如其縣永奕縣

衝至於韓乾宣前將軍步兵校尉上蔡縣開國子昂除達州永奕縣

意軍還功賞寧翔將軍步兵校尉上蔡縣開國子昂除達州永奕縣

令在始軼政不移鴻音浮朗志如皎曰在任轉被御史中承樊子鵲

啓為待御史之朱幾稔祭令跪盈運為驌驕大將軍豫州刺史聊斯九

壽啓兖州長流參軍帶洪陽太守在境輔上綏下曰僚佇涅寬以愛

姬靜墓誌

刻於東魏元象元年（五三八）十二月十二日。近年出土於河南安陽縣安豐鄉，現藏私人處。

拓本長四十八點七釐米，寬四十七點八釐米。

……南十五里其祖驪驢將軍密雲鎮將代郡太守農之孫攝軍將軍燕

豫二州刺史紹之子也忠貞之操俺鍾不愓之圖蕃內荨廣為之燴

到善人為邦不求而自報酷窒之士不罰而致快詔贈君持節後

將軍都督平州諸軍事平州刺史諡曰蘭故乃万物盘定之源烏

驥實人不自量河能度矣思追難以淫亘千念之不可逐郁目烏

瞻雲仲月當奈天道篤烏之顚為民施金石之記為其錄其辞曰

先文捷涼乘波吐岫世緤松刵澤泉是胄艷葉倚恒連范茂稫秋

未秒闇忽早熟生時通褱援著戌章少廨累官無犯君王名加竹戌

志達廿棠迫思之念寘如更康　元象元率歲次戊午十一月丙戌

朔十二日丁酉

魏故使持節後將軍都督平州諸軍事平
州刺史上蔡縣開國子姬君墓誌銘
君諱靜字渊廣審人也曹佩右源世碑寶
曆文王受命猶有其限善憙寧益其記者
也隤德變易而盖常龔鼠不絕於今寰欽
故以弱年加之以冠歲峻、焉厄窮信其
紵生滅安益者哉君匪宣挺業才門寠居

端嵓內恭蔫孝之禮外有冲深之謝正光
之末貴俻普詮解褐奉朝請宿愼奉公顧
若冰谷孝昌之季北境紛綸暴趙魏丁
時宣火天柱介朱榮蘭鈿晉陽受夾閭外
辟訪勤士撼摧高堅君識讜知變良宜有
宜依亮將任況入文武兩魚厝驗皆實文
能靜乱武堪折衝至於鞿勒宣前汗馬之

功分也鷥刀之次美間玄割之基指如其

意軍還功賞寧翔將軍步兵校尉上蔡縣

開國子郎除遠州永安縣令在郡毅政不

穆鴻音浮朗志如映日在任轉被御史中

承樊子鵠啟為待御史之朱綫稔令跡盈

運為驃騎大將軍豫州刺史酬斯九壽啟

尢州長流泉軍帶決陽太守在境輔上綏

下百僚體涅寬以愛民梨庶機聽肅溢朕

殘旬月有陟握朕侍人不辭冊冰惠汎慈

沇若暉越外太昌九秊十月九日在州寰

惠亮時秊卅有六薨於鄴都西南十五里

其祖驪驪將軍密雲鎮將代郡太守農之

孫掘軍將軍燕豫二州刺史紹之子也忠

貞之㦬俺鍾不惻之屬番內苟麻為之愴

烈善人為邦不未而閭報酷窆之士不卩

而致快詔贈君持節後將軍都督平州

諸軍事平州刺史諡曰簡故乃万物無竆之

源命竆而隸實人不自量河能度矣思追

難以淫芷千念之不可逐郁乀烏瞻雲

仲月當奈天道烏烏之頹為民施金石之

記為其錄其辭曰

先文趐源乘波吐岫世繼松剞櫱泉是曹
艷葉倚、恒連芲茇霜秋未移闇勿早熟
坐時通襄援著戌章少應景官無犯君王
名加所帛志達廿常追思之念寔如更康
元象元秊歲次戌午十二月丙戌朔十
日丁酉

明贇墓誌

魏故輔國將軍瑯瑯太守平原明府君墓誌詺并

道尚長存仁貴不拷是以立德高於注謀世祿亯於前史非毋其人薰之

難今見我公備有之矣公諱字伏賜平原高人也左襖以王化肇基以

子實以功高命氏爰曁世撫膏腴弓儒家風雅計及七世祖肇襄基以

文超屍閣武越隸尾故入訓國胄出挺名蕃冠宄晉朝傾袖帝室高祖丕以

囑燕趙多難亂離戎馬欲養志肥德丘薗責道俱龍文變易為蔚明弓

祚守安徵兔從時務應官水內所在著褘及為緩遠將軍陽平河潤二郡太

文東武嘉賢愍物安慶弓戟笠悶榮華乃嶷鄉梨於嶷亂之中庶黔惆輕首

兒於鄉弟覬興和三年辛酉歲月祿黃鍾野旬有七月乙酉之於徐州史

蓋營東十里痛松桂之不長惜蘭蓀之早殞鳴歸德音茲云介

苣戕造化遄矣玄津兩儀諧始三坧由新陶冶萬品是生蒸民閭閻受亮璧已留名方蘭

明猷真伊唯我公特稟揢靈廷算然習性天戌署意傳晉虛拔之

方挂唯久唯養其明君侍臣哲廷算

接奇享遐齡永為車輔其如何不弔攖我名枯棟梁阮摧欝龍亢絕痛感首郎

悲鷟白雪空想德音德增酸烈其惠如不永仁如不壽宅多有期故書

彼玄堂天長地久刊此玄石傳之不拷興和三年歲次辛酉百故書銘記

難雙當朝軍辟以

隆祥詎藥慈括公始自齔齔已有先成之惠及登冠仕乃超拔群

爲桂林之一株灼灼烏鍾山之片玉至於汛愛寬雅親仁傳物信才思舉

太和十六年爲高祖孝文皇帝齡綜九流

官方平原府君採賾五典博綜六籍郡召功曹州辟主薄乃趨拔群之度

方之若人尚云非璧乃遽先中郎將本州大中正未盡論量之美使卒於

衣錦之華國畫遊於斯矣然忠庸之門福慶悠臻自爲本郡太守

君應其選解褐爲奉朝靜也組纓振纓華閣朝連欽其萬撫合閭敬其

高風在位一同屬鎮東將軍陽椿爲濟州刺史以慈重簡佐務盡國莫逮

屈君爲功曹參軍廞錦織縷徙云用功拾編縫緯寧申其巧紅半年除

君東阿令然東阿濟州一蝸地接前聖人輕倍薄故以公鎮之君功漠以德

信齋以禮教不過幾月欧逐有戌做使季鴻至草日南頹速之化蠻方雄

墓如也至宣皇帝心始元年以老之能運博至令在官封已魏邑歸京

遷陰吏民德難捍卧輒王命難習丁窮還家諫閭雖閣仍連南僉

師除輔國將軍琅琊太守未及之官石立碑水衡仕列及歸京

明賫墓誌

刻於東魏興和三年（五四一）。一九七三年出土於山東省陵縣城東北于集鄉孟家廟村東北，現存山東省博物館。誌文刻正面及兩側。墓誌長六十點五釐米，正面寬三十五點三釐米、側面寬十七釐米。

魏故輔國將軍瑯琊太守平原明府
君墓誌銘
適尚長存仁貴不朽是以立德高於
注諜世禄奕於前史豈無其人熏之
賓難今見我公備有之矣公諱賓字
伏賜平原高邑人也右視以王化基
子明以功高命氏爰暨晉世稱高胄

腴魚号儒家風雅計及七世祖聚嶷

文超席閣武越秉庵故入剖國冑出

極名蕃冠宛晉朝傾袖帝室高祖不

驥燕趙多難亂離戎馬欲養志肥德

亘菌黄道但龍文席變易易前嗣昇

祉每徵兔從時務應官外所在者

襧及為綏遠將軍陽平河澗二郡太

守安城鄉且農威懷惠芳朱季扵

前府大事小均伯饒扵後曾祖協經

文秉武嘉賢愍物安虔吕戟血悶榮

華乃烝郷梨扵散乱之中齊黔

扵夫石之際高庸茂績備錄王府出

身為貞外驃騎侍郎轉給事中朔

轉頊正鉅康齊陰濟北四郡太守雖

黄霸之被風汝潁文肯之化感已蜀
邴之若人尚云北辟乃逺先中郎將
本州大中正未盡詮量之美使卒於
官考平原府君挨隤五典惇緝六籍
郡名功曹州辟主薄尋為本郡太守
衣錦之華兒兒家國書遊之美於
斯感矣然忠庸之門福慶伈臻自六

降徙諡慈指公始自幽凱已有苍
成之由及登冠仕乃超拔群之度樹
之為桂林之一株灼灼為鍾山之后
玉至於汎愛寬雅親仁傅物信發高
難雙當朝平辟以太和十六年舉高
祖孝文皇帝龄綜九流門未是舉
君應其選解褐為奉朝靜曳組清流

捄纓軰閣朝迁鈥其節拺合閣敬其

高風在位一同屬鎮東将軍陽椿

為濟州判史以慈重簡佐務盡國莫

坐君為功曹叅軍厥錦織縷徒

逮□云用功拾編縫緯寧申其巧旦紉半

年除東阿令然東阿濟州一竭

地接前迤人輕倍溥故以公鎮之君

乃藥以德信齋以禮教不過幾月政

遂有戌候使季鴻之草曰南頗遠之

化蜜雄方之義如也至宣皇帝心始

元年以君之能運博平令在官射民

羈邑歸仁乃至速陰吏民德德難捍

轅卧軹王命難曰乃相與鐫石立碑

永傳述烈及歸京師除輔國將軍邺

瑯太守未及之官丁窮家諫闇雅

闕仍連南命以

祖三年辛酉驟歲月祗黃鍾粵旬有 閉於鄉弟醫興

七月乙酉定於徐州史舊營東十

運痛松桂之不長惜蘭蓀之早濟島

歸德音誌墓云木

苕我造化遙矣津雨儀諧始三廿

由新陶冶萬品是生蒸民閻濁愛溷

聖明獲真伊唯我去特稟精靈廷第

卣然習性天成署意傳習虛己留名

方蘭方挂唯之唯馨明君侍臣是毗

思主授以躬府登朝入府方里是毗

方城是按寄享遐齡永為車輔如何

不弔攬我名招棟梁阮攘殿龍六絕

痛感卿雲悲鷙白雪空想德音德儀增
酸烈其三惠如不永仁如不壽毫彣有期
龍鞬齊首望彼玄堂天長地之刊此
玄石傳之不拧興和三年歲次辛
酉故書銘記

和照墓誌

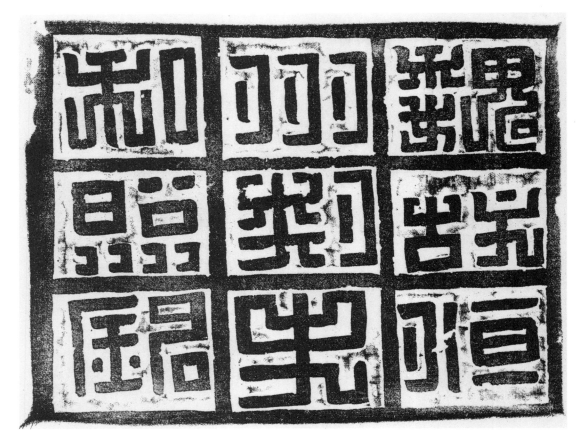

魏故宜君襄樂華山澄城四郡太
守南秦州長史大都督開府長史
使持節車騎將軍恒州刺史都督
白石縣開國公和照墓誌
公諱照字自破胡河南洛陽人也其
先綿祚肇自軒皇爰有和仲以
命氏世掌天地君其苗裔和吐陳中
火奉車都尉彭城主子都孝吐陳中
堅奉將軍下邳戍主並英著任功
美當時公稟氣冲靈濱神目天表誠入
丰早秀含芳凤孝發玄□彈冠入
謙約辇由性至孝昌之末彈冠入
仕解褐殿中將軍俄遷寧朔將軍
都督右光祿大夫公四為軍
鄂荷冊君九首祟禮遷德風和俗
易信而謂樂只君子邦家之基也
宜昇台鉉弼諧衮闕天不吊善云

亡奄及春秋卌有九以夏四月
薨於華山州有九以夏四月
恒州諸軍事車騎將軍定詔贈使持節恒州刺史華
史大統八年七月廿日窆定色泉臨
山之陰大統八年七月廿日窆風煙卷松泉臨
途方遠長夜無曉衰感三良臨
兒慘息其詞曰吐靈誕生武城君
二儀降祉惆悵岳吐靈誕生武城君
命世民英彈冠入仕靈誕竹玉城
化善浮庸宜異台去仕入如松之茂
如蘭之馨良木先代鉉弼諧衮闕
天不吊善復想彼蒼者天殲我良人
蘭苞復想兮火白其良姜人
如可贖兮火白其□□□月廿日造
大統八年歲次士□□月廿日造

和照墓誌

刻於西魏大統八年（五四二）七月二十日。陝西省韓城縣出土，藏處不詳。誌蓋拓本長十九釐米、寬二十五釐米，墓誌拓本長二十七點四釐米，寬三十三點八釐米。

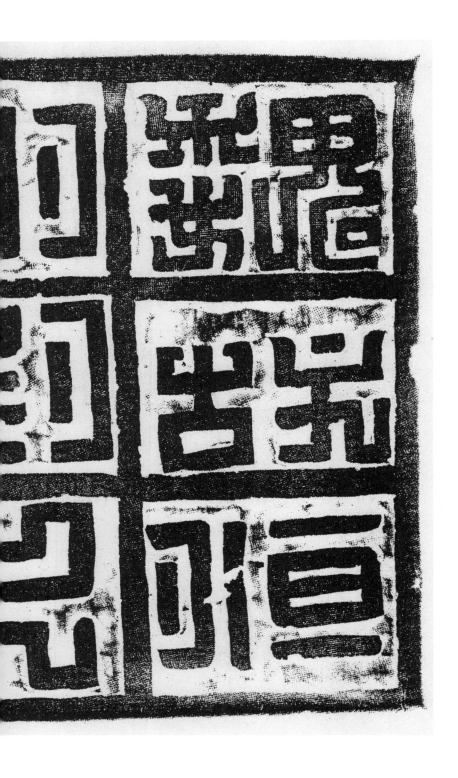

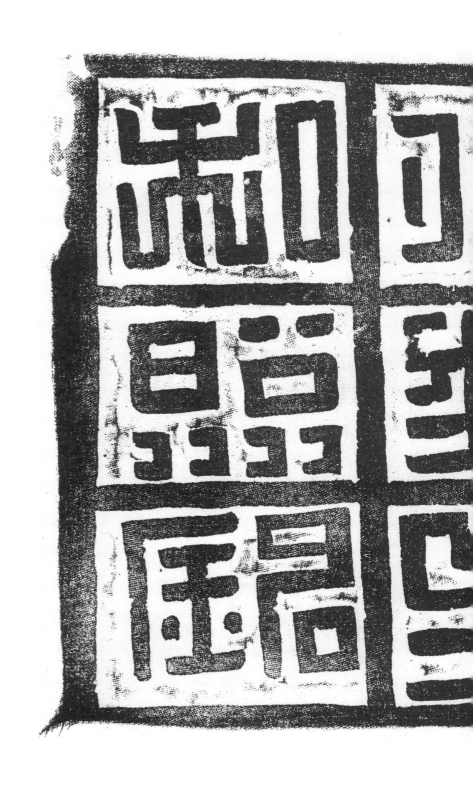

魏故冝君襄樂華山澄城四郡太

守南秦州長史大都督開府長史

使持節車騎將軍恒州刺史都督

曰石縣開國公和照墓誌

公諱照字破胡河南洛陽人也其

先綿祇肇自皇羲有和仲以守

命氏世掌天地君其苗裔也祖相

都督衛將軍右光祿大夫公四為

仕解褐殿中將軍俆遷寧朔將軍

謚約辜由性至孝昌之末彈冠入

丰旱秀公含芳凤寶孝友教目天誠

美當時公稟氣冲靈濱神玄表齠齔

堅將軍下邳戎主並英明著任切

外奉車都尉壹城子都孝吐陳中

蔀荷一無君九首藁禮齊德風和俗
易信所謂樂只君子邦家之基也
宜昇台鉉弼諧燮關天不弔善云
亡奮及春秋卌有九以夏四月
薨於華山詔贈使持莭都替
恒州諸軍事車騎將軍恒州刺
史夫銳八　華七月廿日窆於華

山之陰二儀潛暉風煙卷色泉
途方遠長夜无檦衰感三良臨
兄悌息其詞曰吐靈誕生我君
二儀降祉岳崷吐靈誕生我君
命世民英彈冠入仕入竹城
化善浮虛藻深去蹟如松之茂

如蘭之馨冝昇合鉉弼諧焱闓

天不吊善良木先伐綠椊春姜 人

蘭葩夏憩彼蒼者天殱我良

如可贖兮以百具身身

天統八年歲次壬 月廿日造

堯奮墓誌

魏故使持節都督兗鷰梁三州諸軍事驃騎大將軍兗州刺史司空公安東縣

開國伯堯公墓誌銘

公諱奮字彥舉上黨長子人也其先蓋揆日昭臨圖宮御化體仁來儀之量架

倫驎載挺都班列懷麟之德陵鈞天而獨挺秀爰兹命氏弈世重離劃裳岳之

體合霽倫剋歧之性亦晓童冠厲收名先成公稟兩儀之命妙穎資由率二象及

帳曰逸氣言貫長玉昂昂杜志廱風騰八川溫涼本於孝始於天綖自

起六德學畫琴書優遊顏頭緺壁碎首邑泰是用明烈烈在詠謠至乃野英情

曳崇之為宣威乃將軍給事中兵術及覆騎上遊才莫呂之孚跪乘援鼓賽旗横陳者

之寢即除都督稻委呂兵永安多具舉拉海域彼遊塵呂之有跳乘援鼓弦迴緤之勇投石顯

公騎狼縣開國除中堅運管樂之俟翰力麾前被練一貫首遷燕河授呂充戎光祿軍左

封安夷縣開國子安陽俄遷使持節都督南汾州諸軍事車騎大將軍南汾州

光祿大夫進晉國開國伯俄遷使持節都督南汾州諸軍事車騎大將軍南汾州

祿又呂頴蕃連臨地控蟶荒跨瞻言鎮撫實侯明德乃除使持節都督頴州諸軍
事驃騎大將軍頴州刺史當州大都督稻公恩結寒苳化潭禽篡方欲並驃騎大
之輪轣乘伊旦之轍未遑揮涕弟粵詔贈使持節都督豫梁二州諸軍事驃騎大
於州城乘輿震悼百辟從逝水春秋卅一武之亡年九月十五日覺
陵谷或遷刊石題徽式楊景烈乃粤已其秊十月十六日塱於漳水之陽泉宮一闋
逐我帝籍淼氣共壽崇峯剬月峻嵯峨陵霄松皇祖考世載軒轎和風繼軟漂鼎
聦鑣三山降泰一彖氤氳爰娈孤无鍔挺松筠於昭儀止履道懷仁英風洋溢
命世不羣身亨孤无鍔氣長才爲世範德實時宗如彼高岳獨秀孫松如彼
鳴鳳振響猗桐幼資鯛氣長慕忠貞恪散易水尚想韓豆達澳問罪擁捕襀行
長地煨燼王路肅清西撫寒黎退万鍧伊南收頴蕃草木迴首道暎營止凰高
曲埠五臣伊六八九所九泵霜夏陸蘭蕙摧藏白雲四卷素月淪光形隨地久
狠與天長金背逝美勒石泵璈

堯奮墓誌

刻於東魏武定元年（五四三）十月十六日。出土時地不詳，現存河南洛陽偃師張海書法藝術館。

拓本長六十三點二釐米，寬六十三點四釐米。

魏故使持節都督兗鴈梁三州諸軍
事驃騎大將軍兗州刺史司空公婁
夷縣開國伯堯公墓誌銘
公諱奮字产舉上黨長子人也其先
蓋揆日昭臨圖穹御化體仁來儀之
疂架裏漢而孤暉視明懷麟之應陵

鈞天而獨秀爰兹命氏弈世重離專

耗巏岳之倫駢幨兩都班列棘

儔聲蓊三輔公稟兩儀之妙韻資

象之至靈逸自纓緱載挺剋岐之性

亦睨童冠收名先成之譽溫涼本於

率由孝及始於天縱體合霽倫言貫

弇玉昂昂杜志颰若風騰八川烈烈
雄光有如霜摧四野英情帳日逸上氣
明煥在詠誘興自厲至乃藝革單兵德
陵雲長顥頭闢碎柱匕首嵩秦是用
學畫琴書優遊擊劍之術又覆騎上
之才莫不振凡啼猨塞旗横陣者矣

起家為宣威將軍給事中屬永安多
難海域遊塵已公有跳乘鼓弦之勇
投戈曳柴之雄乃除都稽委已兵要
高旗具舉拉彼衡川之孚雲沛南迴
繽此充顯之寝即除中堅將軍步兵
校尉尋召附蕃踵乱蜂起燕河梭君

远筏復除軍帥公騎狼軒之果連管
樂之覯金鼓輕臨元凶賓首遷東
將軍金紫光祿大夫封安夷縣開國
子安陽之役翰力麾前被練一馳九
有開泰乃除車騎將軍左光祿大夫
進晉開國伯俄遷使持節都督南汾

州諸軍事車騎大將軍南汾州刾史

當�\州大都督公受盧出開樹麾爪郡

愍垂化洽教起風行于時西寢密迹

敢肆徽塵公率虎掁應時電轚摧威陵

封豕獻國禎開郡除車騎大將軍伤

左光祿又召頻蕃連臨地控蠻莊睹

言鎮撫實俟明德乃除使持節都督
頒州諸軍事驃騎大將軍頒州刺史
當州大都督公恩結寒荒化潭當筭
方欲並駈張霍之輪懸衡伊且之轍
求達爲山奄從逝水春卅一武定
充軍九月十五日薨於州城乗轝震

悼百辟揮涕　詔贈使持節都督克

豫梁二州諸軍事驃騎大將軍兗州

刾史司空公禮也粤己其季十月十

穴曰塋於漳水之陽寢宮一閟陵谷

或遷刊石題徵式楊景烈乃作銘曰

遙我帝籍渙矣洪濤崇峯峮峭

陵霄柎皇祖考世載軒轅和風縹軹

渫鼎聰鑣三山降泰二象氤氳爰攞

妙氣剋挺松筠柎昭儀山履道懷仁

英風洋溢命世不羣亭亭孤秀鍔鋁

陵空才為世範遐實時宗如彼高岳

獨秀孫松如彼鳴鳳栖響猗桐劭資

翩氣長桑忠貞悌嚴易水尚想韓亹

達猗間罪擁沛龔行長她煖爐圭路

肅清西撫寒黎遊方鯤細南收頻藩

草木迴首道暎營止鳳高曲罩莫臣

伊共八元斯九墓爾夏降闌蕙摧藏

白雲四卷素月淪光升隨地入狠輿

天長金聲逝矣勒石泉壠

□獦生墓誌

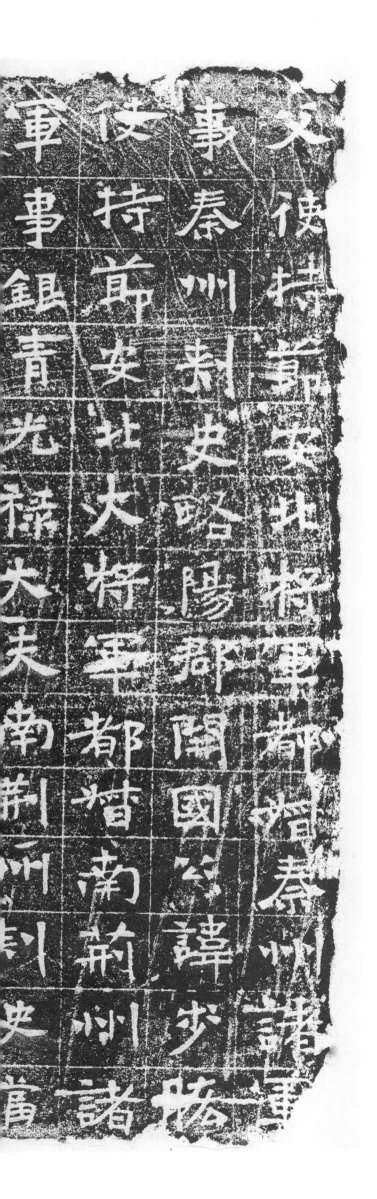

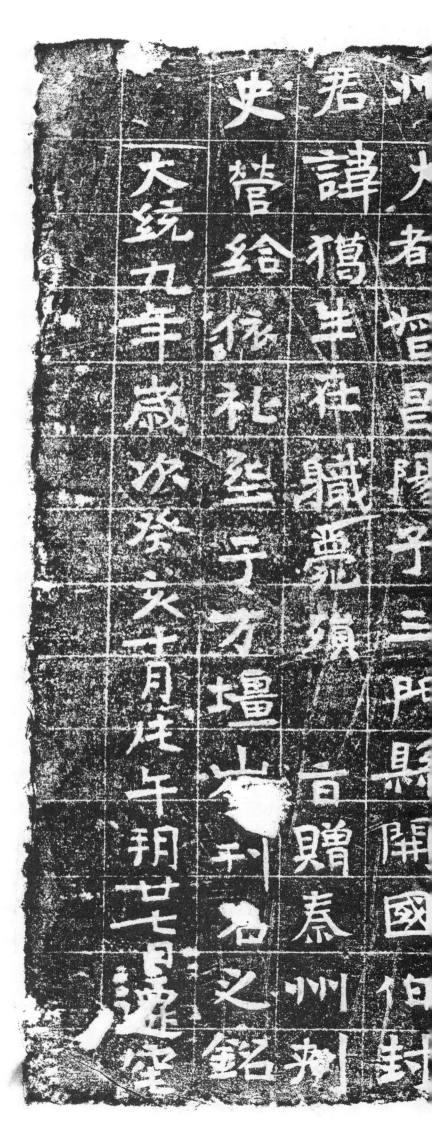

□獨生墓誌

刻於西魏大統九年（五四三）十月二十七日。傳云出土於甘肅天水，現藏私人處。拓本長三十五釐米，寬二十四點八釐米。

使持節督泰州

諸軍事泰州刺史略陽

韓步蹙使持節安北大將軍

都督南荊州諸軍事銀青光祿

大夏南荊州刺史當州大都督

昌陽子二門縣開國伯封君諱

獨生莊職盟須宦贈泰州刺

史營給依禮塋于方壇山也

之銘大統五年歲次癸亥青月庚

朔廿七日遷窆

呂盛墓誌

君諱盛字世興東平人也自王璜啓祖渠門表功布千條枝本
校起九成於累土服冕乘軒是稱世載專門重席其風未殞祖
豫州刺史紆組衣繡勳乘風俗於弦歌考殿中尚書司空論道
秉鈞增天地之清厚至如俾尒戢穀長叞殿中尚書王出㪍黄山
明珠生自楚蓮有一就輪轅之用俊表遊稷下以獵之功興入龍門而
之助方圓之形先秋書郎中永安元年轉濟陰內獵興和三年春七
見奇年十八除秋書郎中永安元年轉濟陰內縣史宣平里春七
安東將軍銀青光祿大夫四年十月辛於鄴縣之宣平里
十有五雅以君器業貞峻風韻清奉捷庭文史之囿優息仁義之
林望青雲漸來競高援閣先達挹其稱曰清塵無改其撩得喪無
情愛自鴻千里競儀麟閣先達挹水商韻清潔塵無來堆以獨少喪蕪埕
二乘共治千里盜烏移柳之案稱曰神明時雨春陽之化号為駕

月茔於野焉之原幽闢方扃大暮無曉没世之名寄諸金石

詞曰列山之緒負海之胤沿沿方項巖巖千刃曰祖曰考金聲玉振

聲敫在宮價超兼市其羽為儀學優則仕舛降三除往來終享完吉

若人萬生郢家之俊其下帷自屬登山未已紛綸章句頹顙顧顧

刊彼六身定兹五日頹顙介矣儵解生榮濟陰内史呂君之銘

濁蘭易盡飛電恒驚稅鑣邊矣儵解生榮風醫拱木霧暗荒塋

屋屋白日長掩佳城

諧疲民是恓嗟嗟大車終享完吉

吕盛墓誌

刻於東魏武定二年（五四四）二月。二〇〇〇年春出土於河北臨漳，現藏私人處。拓本長五十二點三釐米，寬五十三點五釐米。

君諱盛字世興東平人也自玉璂啓

祖渠門表功布千孫於茇枝起九成

於累土服冕乘軒是稱世載專門重

廧其風未殞祖豫州刺史紐組衣繡

動風俗於弦歌考殿中尚書司空必

論遵秉鈞增天地之清厚至如俾不

戢縠長歿其祥羨玉出扵黄山明珠

生自楚漣有一于此實樹俊民不藉

丹誄之功無似栝羽之助方圓开

先就輪轄之用凤表遊稷下以獲敬

公龍門而見奇年十八除秘書郎中

永安元年轉濟陰内史興和三年遷

安東將軍銀青光祿大夫四年卒月

卒於鄴縣宣平里春秋七十有五雁

君器業貞峻風韻清拳㯽庭文史之

圍優息仁義之林望青雲以竸高援

寒水為潔處嶮無改其操得喪羔

坥於情爱自鴻漸來儀麟閣先達挹

其清塵俊来推以獨步自然駕其一乘

共治千里盜烏移柳之察稱曰神明

時雨春陽之化号為父母及毛衣如

茨職在扶持受命滋恭無異循墻之

志犯顏不息有頗白馬之生既德興

時隆且秩随年進光國榮家方申眉

壽然有方負之拾溜所以無及委和

己逝傳薪於此速盡頹壺於桓世

迫循志於俓晨咸蹊之感莫不灑涕

以武定二年二月瘞於野蔫之原幽

闈方屬大暮無曉沒世之名寄諸金

石其詞曰

列山之緒負海之儁洎洎方項巖巖
千刃曰祖曰考金聲玉振若人萬坐
郘家之後下帷自屬登山未已紛綸
章勾頡頏名騁聲裝在喜價超兼市
其羽萬儀學優則仕外降三除往来
石室山刊彼六東定兹五曰復齊介諧

疲戾是恇嘖嘖大車終享元吉瀰瀰

易盡飛電恒驚稅鑣邊矢儴解生榮

風醫拱木霧暗荒螢雇雇白曰長掩

佳城後巍濟陰內史君之銘

劉靜憐墓誌

魏故鎮東將軍兗州刺史尚書右僕射父貞賈公夫人劉氏墓誌銘

夫人諱靜憐長廣人也自黃雲流潤西秦寔焉命氏月瑞播輝東齊曰之

茂族雖炎涼遞往丗縣遷於本枝槐柳載慢亦芬藹於祖禰禰夫人行唯履

善言實資仁冰潔其心淹凝其度風儀閑暢嶧可狎之容神識密有宛

然之則比物芝蘭邁春叢叢而開馥連類璣璧並秋月曰貞明昇灌載餞

彌夏及尊朝既顯貴室依歸陰德外成柔儀內朗趣捨以鼇早遭稚子种幸

於酌損不曰所善尚人唯曰賢明軓諸孤特聖善而弘濟眇焉泉惌養回

訓章岐亂堂有老成階霖飾履蘢蘜崇信綜梱分明斷機嚴屬寔禀玄鑒非

弓曰冤家至亏閣門霖停閭崇敏工式言霖蘭薜動成衡軓溫恭懔悌鑒非

言告加曰婉嫟儀倫明敏工式言霖蘭薜動成衡軓溫恭懔悌勤悋於

昜姑慈慧寬仁盡讓於閨閫姒圓稟之曰宣荊信善庶憑剋鼑皀錫而四

素絲資焉曰夔貴況諸頹矩方圓稟之曰宣荊信善庶憑剋鼑皀錫而四

序之來靡寧三星逝也不追春秋五十八曰興和三季歲在折木六日

九日丁丑薨於青州齊郡益都縣益城里便曰武定二季十一月廿九日

劉靜憐墓誌

躅孔輶者，故惻愴於親朋；䔍行符世者，宜鑴述於玄古。光儀雖謝，芳烈若存。敬採琭璐，永曙重囂。其詞曰：

夕月效靈，絢雲撝慶，漸俳個四德優。貞唯思沖，在彼念巻，亦乃高門處。億呂泰世，繁非唯廣盈。絺綟婉孌，頻藻蕭雝，徽管藜爽素厲。絹熙中饋，聽車察賢，望顔知事其德徽斯柔其汯宮。亏呂況之仁智，是歸履信成敳庭寢虛唯歊隧倐。人生晈忽，日大促期，履危云敳庭日淪光玄宮杳眇盼原野荒芒袤歲颲飆風。寒歊伊何，庸月悲涼，藜沒伊何壟日淪光玄宮杳昬藜蕪沈沒唯沒颲風。痛矣穹蒼，衡嶠不固，靈丘載揚，髣歸遺行，昭指泉壤。

刻於東魏武定二年（五四四）十一月二十九日。賈思伯夫人，與賈思伯墓誌同時出土，一九七三年冬出土於山東省壽光市城關鎮李二村，現藏山東省壽光市博物館。誌蓋盝頂，無字。墓誌拓本長七十九釐米，寬七十九釐米。

魏故鎮東將軍兗州刺史尚

書右僕射父負賈公夫人劉

氏墓誌銘

夫人諱靜憐長廣人也曰黃

雲流潤西秦寔焉命氏月瑞

播輝東齊已之茂族雖炎涼

遂往酒縣邈於本枝槐柿載

慢亦芳藹於祖禰夫人行唯

履善言實資仁冰潔其心淹

凝其度風儀閑暢霖可狎之

容神識密微有宛然之則比

物芝蘭邁春叢而開馥連類

璣璧並秋月已貞明昇灌載

詎餞繃雯及尊朝既顯貴室

攸歸陰德外成柔儀内朗趣

捨功已撝謙造次期於酌損

不吕所薦尚人唯吕賢明軌

物而思順寒期嬌霜釐早遘稚

子种季訓彰岐亂堂有老成

階霖飾殿蘢是諸孤恃聖羡

而弘濟眇焉泉鹿恐養亏已

尅家至亏閶門存汛停閭崇

信綜梱分明斷機嚴屬寔凜稟

玄鑒非亘言告加呂婉嫗儀

倫明敏工式言寀簡辭動成

衡軌溫恭愷悌竭勲懇慥於昜

姑慈慧寬仁盡讓於閨閫

妯訓備於異宮母儀章於兩

族譬彼未藍素絲資焉曰變

賨況諸頎矩方圓稟之曰宣

卅信蓋庶憑尅电乣錫而四
序之來靡禦三星遄也不逞
春秋五十八召興和三季歲
在折木六月十九日十丑薨
於青州齋郡益都縣益益城里

便乙武定二秊十一月廿九

曰祔窆宅兆寒霧栖林凝霜

依龍泉高一掩眇夜何期省

子彥始顧景荒然孝感翔禽

誠貫林卉永唯照育懷屺上

此悲遄念劬勞浚浚下之墓

蓋跚躕孔輶者故惻愴於親

朗莭行冠世者宜鐫述於玄

古光儀雖謝芳烈若存敬採

琁璐氷曙重贔其詞粤

夕月效靈朝雲攄慶俳個四

德優遊六行動邁蘭芬靜伴

以鏡業寅易從貞唯不更絢

彼在素漸歸斯吉女飾綢繆

婦儀緻密月皎鳴環星爛戚

室居泰思沖在盈念遠緬惟
洪緒縣惻遙源獸歸高趾錫
土淄蕃聿宣風彩懋已世
非唯廣薹亦乃高門處塋織
茂出炳務容荊媛載傳衞姬

是蹤絺綌婉嫉蘋藻蕭雖徽
管霖爽素履彼從歸妹順動
家人丐位龍穆外戚絹熙中
饋聽車察賢望顏知事其德
斯柔其文斯蕡敬姜善訓密

母識微于呂況之仁智是歸

履信成撫積善爲基采宮

醸宰九稟違天道久長人生

晓忽白犬促期履危云兹敬庭

寑曠虛唯寒唯歇隧徑深沉

唯蘪唯沒寒歇伊何傭月悲
涼蘪沒伊何龍日淪光玄宮
杳眇原野荒芒袁哉飆風痛
窀窆衡嶠不固靈上載揚
長歸遺行昭皆泉場

杜櫕墓誌

魏故使持節都督東秦州諸軍事車騎大將軍

東秦州刺史刘陵縣開國子杜君墓誌

祖嗣伯雍州州都贈京兆太守

父道進武功太守贈秦州刺史諡曰文宣公

君諱横字守茂京兆杜陵人也孝弟垂名

長從父著稱年十八為負外散騎侍郎除太

礫少卿又除給事黃門侍郎散騎常侍遷度

支尚書又除骠骑将軍岐州刺史又除東泰州

都督徐使持節軍東雍刺史又除東泰州

尸尋除車騎大將軍春秋卌五以大統四年八

月薨于長安朝延追悼贈北雍州刺史謚曰惠年八

公妻元氏新豐公主河南洛陽人也父司空

公任城王登夫人体疲端凝四德咸備春秋

永崫嵩華蓮處巍巍嶷嶷長安朝延追贈

兆歌公卽二年歲次癸酉十一月庚申朔廿五

日甲申合塟于小陵原天長地久乃立誌焉

長子士茭次子士峻次子士林次子

杜櫕墓誌

刻於西魏廢帝二年（五五三）十一月二十五日。出土時地及藏處不詳。拓本長三十六點七釐米，寬三十七點二釐米。

魏故使持節都督東秦州諸軍事車騎

大將軍東秦州刺史劉陵縣開國子杜

君墓誌

祖嗣伯　雍州州都贈京兆太守

父道進　武功太守贈秦州刺史謚曰

文宣公君諱橚字寄茂京兆杜陵人也

彭公以孝弟名長以盧平著稱年廿

為貧外散騎侍郎除太僕少卿又除小
軍黃門郎得郎散騎常侍俄遷度支尚書
安撫使持節散騎將軍岐州刺史當州
都督文除驃騎將軍東雍州刺史除
東秦州刺史以篤入開封邑陵熊開
國子食邑四百戶尋除車騎大將軍春
秋卌以大統四年八月薨于長安朝

遠追悼贈北雍州刺史謚曰惠公

氏新豐公夫河南洛陽人也父司空

公任城王澄夫人入盡體疲端凝四德咸備

春秋並茂永匪苔茾苦筆朱丹遘遘疾甍春長

孕朝迁道贈亮祀殯公到三年歲次癸

酉十一月庚申朔廿五日甲申合塋于

小陵原天長地久乃立誌焉

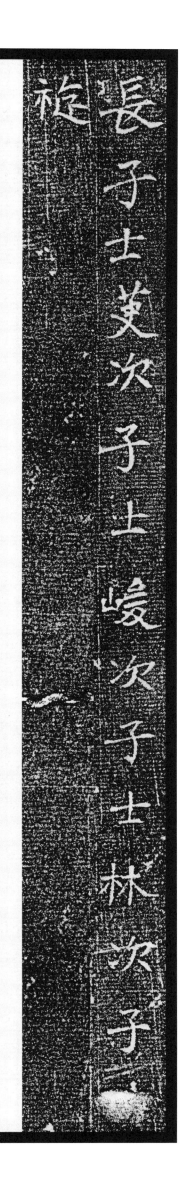

長子士莫次子士嵸次子士林次子
裎次子士峻次子